내
하나의
찬란한 꽃

내 하나의 찬란한 꽃

1판 1쇄 발행 2024년 1월 5일
1판 2쇄 발행 2024년 1월 24일

저자 수산 기숙도

편집 문서아 **교정** 주현강 **마케팅·지원** 김혜지

펴낸곳 (주)하움출판사 **펴낸이** 문현광

이메일 haum1000@naver.com **홈페이지** haum.kr
블로그 blog.naver.com/haum1000 **인스타그램** @haum1007

ISBN 979-11-6440-512-1 (03810)

차 례

늦가을!

높아진 파아란 하늘
깊어진 단풍 색채가
어우러진
늦가을!

하얀 구름
두둥실
가을바람 신고 가는
늦가을!

코스모스 가냘픈 가지에
이슬이 묻어
꽃 피는
늦가을!

귀뚜라미
깊은 밤 울음소리
늦가을!

비행하는
낙엽의 삶의 여로에
기도하는
늦가을!

따스한 차 한 잔에
가을 노래하는
맑은 눈동자의 그대
늦가을!

붉은 장미

붉은 립스틱을
옅게 바르고
바람과 함께 춤추는 장미

향기는
코끝을 간지럽히고

겹겹이 쌓인
탐스러운 꽃송이에
매료되어
눈부시게 자태를 뽐내고

붉은 장미 닮은
그대의 얼굴이 참 아름답다

그저 바라만 봐도
숨 쉬기
힘든

붉은 장미

옷고름을 풀어내듯

눈부신 마음을 드러낸다

마음으로

세속의 풍진에
욕심으로 가득한 마음
끝이 없는 허망

무수한 생각으로
잠 못 이루는 밤
충혈된 눈동자는
낮과 밤을 잊고

번뇌에 찌든 마음
깨끗이 비워 내니
채울 것이 많아지네

모든 것을 내려놓고
마음을 활짝 열어 보면
아름다운 자연이
온통 내 것이리라

꿈의 바다

철썩이는
가을밤 바다의 소리는
늘 가슴을 뛰게 하지

바다 같은
넓은 마음을 가진
당신이 있어
참 행복하다

꿈속에서도
하루 종일
출렁이는 당신과의
달콤한 시간들

은하수
그대 별을
따라서
하나의 바다가 되어
꿈의 여행을 떠나련다

가을밤의 별

갈색의 짙어 가는
가을밤에

총총하게 빛나는
별빛에 누워
왕방울 별을 찾아보네

재스민의
향기를 품고 있는
여린 가슴 고혹한
명품의 찬란한 그 별

깊어 가는
가을밤에 더더욱
반짝이는 지고지순한
순수 사랑 별
영원히 빛나리라

가을 소리

햇빛에
알알이 익어 가는
오곡의 행복한 속삭임

달빛에
이 가을을 되새김하는 소리

별빛에
풀벌레 합창 소리의
귀뚜라미 낭랑하게 가을을 노래하는 소리

산들바람 단풍잎 하나
내 마음을 당신의 빠알간 가을로
물들이고 있네

봄길

어느 오솔길에
진달래꽃 피고 하얀 목련이 봉오리 터트리면서
손짓한다

꽃이 피어야만 봄길인가
한겨울 소복이 내리는 설야에서도
그대와 함께라면
따스한 봄길이고 꽃길이다

찬란하게 빛나지 않아도
그윽한 향기에
들판의 갈대처럼
자연스러운 몸짓이
아름다운 봄길이다

스스로 태우면서
진정한 사랑의 님을 향해
길을 밝혀 주는 촛불 같은 그대가 봄길이다

그저 조용히 따라 주는
한없이 고품격의 진심 어린 그대가 진정 김도랑의 봄길이다

가을 향기

솔향기
솔솔
추억을 더듬어
녹색 길 걸어가니

풍성한
세 번째 계절의
여유로움을 선물하네

사람의 마음도
변함없이
순수하게 믿음으로
이 푸른 자연처럼
맑고 깨끗함에 기도한다

가을비

대지를 촉촉이
적셔 주는 가을비가 내리네

바람 불어
뒹구는 갈색 낙엽의
몸짓에
날갯짓에 까치가 방긋 미소를 띠네

구름처럼
강물처럼
흘러가는 세월의
유수함에
여유로운 웃음 지으며
내리는 빗속에
내 몸을 맡긴다

가을엔

가을엔
구름이 되고 싶네요

파아란 하늘을 두둥실 떠다니며
소리 내어 비어 오는 사랑의 말을
바람에 실려 보내고 싶네요

가을엔 바람이 되고 싶네요

깔깔대는 꽃 웃음에 취해 보고
달빛에 푸른 목청 울어 대는
풀벌레의 소리에 귀 기울이고 싶네요

가을엔 시 한 편을 쓰고 싶네요

서걱이는 풀잎과
대지 위로 추락하는 낙엽의 몸짓을

저녁노을

바닷가 노을 진
해변을
붉은 태양과 함께
손잡고 거닐던 날

행복의 기쁨은
시원한 바람을 타고
비행하는 갈매기가 되어

서로를 멋진 모습으로
얼싸안고 미소 짓는다

차가운 바닷바람이라도
영원히 변치 않는 당신과
함께라면 온통 따스한 봄날이다

피어나는 꽃

오솔길에 조용히
피어나는 꽃이 참 이쁘다

오가는 나그네의 발길 멈추고
들여다보는 꽃이 참 이쁘다

꽃은 외롭지 않겠다
서로 입술 포개고
하나의 색으로
하나의 화음으로
피었네

꽃은 울지도 않고
화를 모르고
항상 미소 띤 화사한 얼굴로 우리를 맞으니
꽃보다 고운 그대 가슴속에 피고 지는

그대만의 꽃이 되리라

고요 속에서

시끌벅적하던 하루가
어느덧 해는 저 먼 서산을
넘어가고

땅거미 대지를 내려올 때

가슴에
고요함의 따뜻한 미소가
흐르며

총총한 별빛 아래
들려오는
그대의 발자국
설레는 가슴을 부여안고 기다리네

환한 웃음꽃으로
하나가 되어
재스민의 향기가 흐르는
그대의 영혼에 피어나는
불변의 사랑의 꽃

은하수에

우리의 마음 닿는 곳으로

노 저어 가 보자

그대 사랑

파아란 가을 하늘 향한
그리움에 눈이 맑아지고

그대 향한 그리움에
사랑 깊어지는 이 가을

부드럽고 세심한 바람 소리에
귀 기울이며

삶을 사랑하고
사람을 용서하며
오솔길을 걸으면서

그대 사랑에
익어 가는 이 가을을
선물하네

하나의 꽃

하나의 꽃으로
꽃밭이 달라질 수 없겠지만

그대가 꽃 피우고
내가 꽃 피우면
꽃밭이 온통 꽃으로
피어나네

그대 혼자 물들어
산야가 달라질 수 없겠지만

그대가 물들고
내가 물들면
산야가 온통 활활
타오르네

그대 있음에

그지없이
맑은 호수 같고

봄날 같은 그윽하고 포근한 눈빛

언제나 보고픈 얼굴
행여 목소리라도 들을까
귀를 쫑긋해 보네

그대 있음에
행복감에 젖어 들고

세상 살기 무척 힘들고
우울하여
시름에 뒹굴고 있을 때

마음의 문을 열고
그대를 맞이하네

오늘도
그대를 위해
사랑을 위해
믿음을 위해
두 손 모아
기도하네

당신 마음

당신 마음 살며시
내 마음에 와 닿으면

시원하게 불어오는
산들바람이
뜨거운 내 마음을
식혀 주고

내 가슴에 피어오르는
당신 사랑의 꽃
하얀 풍선이 되어
구름 위로
아름다운 당신의 얼굴을
그립니다

하나의 사랑

한 사람의 사랑이
진정 행복합니다

한 사람의 그윽한 눈빛이
안온함을 느낍니다

한 사람의 위로가
큰 힘이 됩니다

한 사람의 기도가
큰 기쁨이 됩니다

한 사람의 손길이
평온을 느낍니다

하나의 사랑이
온통 축복입니다

9월을 맞이하며

눈부시게 빛나는
저 태양
마음의 문을 활짝 열어
온몸으로 느끼리라

피곤하고 지친 몸뚱어리
힘들고 괴로운 마음
모두 씻어 버리고
환하게 가볍게
미소 지으며
9월을 맞이하리라

오솔길을 거닐고
꽃길을 거닐며
저 높은 창공을 바라보며
힘차게 비상하는 꿈을
꾸리라

꿈을 노래하고

꿈을 얘기하고

꿈을 상상하고

꿈을 더불어 만들어 가리라

자연의 비

저 들판에 내리는
빗소리를
귀 기울여 들어 보라

음표도 없지만
자연스러운 음률로
노래하고

지나가는 여름에
안녕의 눈인사를 하며

새로운 계절에
손 내밀어
기쁨과 슬픔의 눈물이 어우러져
코스모스 머리 위로 비가 내린다

여름이어라

뜨거운 열정으로 가득 찬
연인의 계절
애써 감춰 온 사랑이 뜨거워
길가의 채송화가 알알이 익어 가고

진파랑의 파도의 출렁임에
구슬땀의 어부의 이마를
진초록의 바람이 노닐며
풍금 소리처럼 아름다운 여름

고요한 언덕 위에
숲에 밴 진한 향기로
마음의 녹을 닦고

파도에 시원하게 샤워하는
자갈의 자잘거리며
들리우는 바다 이야기에
나는 여름이어라

무한의 공간

아무것도 없는데
허전하지 않다

가진 것이 없는데도
온통 충만하다

나의 모든 걸
드러내 놓고

구름과 바람의 길을
열어 주고
산과 나무의 빛이 되어

단 하나
내 것을 고집하지 않고

영원토록
무욕의 모습이다

마음을 열고

끝없는
욕심과 욕망에
찌든 마음

그 끝없음에
허우적거리며
황폐해진 마음

수없는 생각으로
가득한 밤
뜬눈으로 지새우지만
결국 답은 없는 것

번뇌에 찌든 마음
비워 내고 내려놓으니
채울 것이 많아지네

마음을
활짝 열고 보니
아름다운 산천이
다 내 것이 되네

향기 나는 말

매 순간 쏟아 내는
수많은 말 말 말

우리가 하는 말에
향기로운 여운이 묻어나게 하소서

상대를 먼저 생각하고
긍정의 말과 사랑의 말과
고운 말을 하게 하소서

남의 허물, 나쁜 점, 단점을 말하기보다는
장점, 좋은 점, 이쁜 것을 생각하여
우리의 말씨를 다듬어 주소서

배려와 겸손의 미덕을
가득 담은 향기 나는 항아리가 되게 하소서

꽃잎

코발트 물감을
뿌린 듯
파아란 하늘에
뽀오얀 깃털 구름 사이로
환하게 미소 짓는 당신을 봅니다

시원한 바람이 불어와서
향기로운 꽃잎을
콧등 간지럽히며 내려옵니다

당신의 빛나는 머릿결처럼 아름다운 꽃잎이
내 가슴에 살포시 내려앉아서 영원함을 속삭입니다

여유로운 중년

소소함에 행복을 느끼고
풋풋한 정겨움에
넉넉한 미덕의 배려

한가로이 시를 읊고
잔잔한 음악을 감상하며
아담한 카페에서 차 한 잔을 마시는
우아하고 아름다운 모습

가끔은
수다를 늘어놓으며
드라마처럼 이야기하고

시간의 흐름을 잊고
이야기 속에 푹 빠져
모든 시름을 다 털어 버리고

술 한 잔에 삶을 논하고
지나온 인생을
추억의 한 페이지로 남기는 중년의 당신이
참 진정한 아름다운 꽃이리라!

아름다운 자연

두 번째 계절의
우거진 숲이
바람에 흔들리고
햇살에 보석처럼 반짝이며

흐드러지게 망초가
하얀 꽃망울을 터트려
하얀 눈 세상을 만들고

시원한 계곡 졸졸 물소리에
목청 좋은 새소리의 노랫소리가 어우러져
귓가에 명곡으로 남고

짙은 녹음의 숲이
시원한 바람에 춤사위로 인사하고
자연의 아름다움에 감사와 행복에 젖어 드네

심쿵

불면의 밤을
이어 가게 하는
뜨겁게 올라오는 온도

별빛을 주워 먹고도
아직 어둠을 유지하는
밤 닮은 무형체

향긋한 향기를
피워 내는 꽃잎에선 기대감
뭉클대는 가슴을
억제할 수 없는 야릇한 향기의 밤

깨어나기 싫은
달콤한 꿈을
부둥켜안고 조용히
설렘을 달래 본다

사랑, 커피 한 잔

영롱한 이슬방울
맺힌 풀잎의
싱그런 아침 공기는

긴 밤의 외로움을 삼켜 버리고
붉은 장미의 향기에
가녀린 미소를 던지고

은은한 커피 한 잔에
녹아내리는 설렘을 느끼며
그대의 촉촉한
호수 같은 눈동자를 그리며

빛나는 햇살은
신선한 아침을 즐겁게 하고
아쉬움을 따라가는
내 사랑 앞에
슬픔의 동공은 사라지고

사랑이란 이름 하나로
어제의 내린 빗속에서
그리움 한 모금
영원한 두 모금으로

안온함을 만드는
고운 그대의 미소를 가슴에 안고
아름다운 이 행복을 놓치지 않으리라

사랑비

새벽 아침에
창문을 두드리며
내리는 여름비

메마른 가슴에 단물 되어
갈증의 목젖을 적셔 준다

그리움에
암울한 마음에
새싹이 움터 오는 것처럼
희망의 기운을 불어넣어 주는

재스민의 향기를
살며시 콧등을 간지럽히며

지친 몸뚱어리를
사랑의 꽃비로 어루만져 주네

여름꽃과 그대

그저 바라만 보아도
한없이 고운데

생각만 하여도
무한대로
좋은데

오래 보면 시들까
오래되면 변할까

살며시 윙크하는
여름꽃과 그대

들꽃의 친구

들판에
변변한 자리도 없이
반기는 이 없이
삶을 위하여
온 열정을 다하여
자라는 들꽃

나름대로 꽃을 피우고
열매도 맺지만
알아주는 이 없지만
언제나 당당하게
꿋꿋이 자란다

의연한
자태는 눈부시도록
아름답고
누구를 위한 꾸밈은 없으나
고품격의 모습에 매료된다

뽐내지도

드러내지도 않는

친구의 모습

언제나 한결같은

단아하고 진솔한 태도

들꽃 같은 친구다

은하수의 별

작열하는
햇살 태워

해 질 녘
그림자 드리울 때
기다림이 밀물로

별똥별 되어
순간을 불사르는
간절한 언어의 몸짓

노을을
뒤집어쓴
그리움 조각들이
은하수 별 되어
어둠을 밝히네

못다 한 사랑 이야기

내 기억 속 좁은 공간마저
그대와 나누었던
아름다운 사랑 얘기가
가득가득 쌓여 있습니다

수많은 시간도
우리의 운명 속에
피해 갈 수 없는
큰 불꽃입니다

아침이 밝아 오면
난, 고운 새가 되어
그대를 위해 노래 부르고

어둠이 내리면
저 하늘의 반짝이는 별이 되어
그대 꿈속에서
못다 한 사랑 얘기를 들려줄 것입니다

밤

기나긴 겨울밤 내 옆에 누워 있고
은하수 마실길 인적 끊긴 밤

순간 떠난 여행 혼자라서 힘들까 봐
별님들 조용히 내려앉아 얘기해 주고
내딛는 발걸음

어두울까 봐 중간에 달빛 한 점 걸어 두시고
천길만길 벼랑길에 발을 헛디딜까 봐

송림으로 빼빽이 울을 쳐 주시고
법계사 지나 천왕봉까지 봉정암 찍고 대청봉을 향해

추억과 생각들이 앞다퉈 반짝거리고
그리운 아버님도 반짝거리고

밤새워 걸었어도
새벽녘 별빛 아래
나 홀로 상념의 바다로 항해하네

내 사랑 그대!

하늘만큼 땅만큼 사랑해

그대를 내 마음속에 담아 두고 살고 있지만
늘 곁에 머무는 숨 같은 사람입니다

살아가면서 좋은 날보다
힘겨운 날에 더 생각나는 그대는
달빛에 잠들면 내일이 밝아 오듯이
어두운 마음의 한 줄기 빛과 같습니다

설렘으로 차오르는 따스한 봄이 오면
다정히 꽃길을 걸으며 마음을 나누고 싶은
해맑은 사람입니다

떠오르는 햇살의 눈부심으로
나의 모진 삶을 정화해 주는
포근한 엄마 같은 가슴을 가진 사람입니다

같은 하늘 아래 삶을 다하는 날까지
내 안에 숨 쉬는 그대는 내 사랑입니다

인생길

내 인생의 시작
어머님 가슴에서
엉금엉금 기어 나와
아장아장 걸음마 배워
긴 세월을 아프지 않고
넘어지지 않고
여기까지 왔구나

부대끼는 삶의 중앙에서
부지런히 걷다가
힘들면 잠시 쉬어 가고
급할 때는 뜀박질하고
숨이 차오르면 쉬엄쉬엄 가다 보니
벌써 내 인생길도 해가 저무는 듯
삶의 뒤안길을 바라보고 있네
얼굴에 부딪히는 무심한 바람결을 느끼면서

내 하나의 꽃

내 하나의 꽃이 되어
들판의 정원에 씨를 뿌리리라

허허벌판에
내 하나의 꽃을 피워
꽃밭으로 피우리라

내 하나로 물들어
온 산이 활활
타오르게 만드리라

내 하나의 꽃으로
다가오는 계절에
꽃의 향연에 입 맞추리라

눈 내리는 마음의 정원

나만의 창가에 하얀 눈이 내리면
너의 마음 한 줄기 하얀 그리움으로 내 마음에 쌓이고

온유하게 내리는 저 하얀 눈은
사랑으로 피어오르는 겨울 꽃잎에 살며시 내려앉아
그리움으로 채색된 마음을 덮어 준다

그리고,
내 마음의 하얀 정원에
소리 없이 따스한 하얀 눈이 소복이 쌓이고 있다

삶을 비우다

삶은
채우기보다는
비우는 것이다

인생은 염려하는 것이 아니라
즐겁게 사는 것이다

삶은 추억으로
삶은 그리움으로
삶은 짐을 내려놓음으로
가볍게 걸어가는 것이다

그대여
욕심 없는 마음으로
인생을 한바탕 놀다 가라

행복을 주는 여인

잠시 만나
몽르베에서 차 한 잔을 마셔도
행복을 주는 여인이 있다

마음이 통하고
생각이 통하고
정서가 통하고
꿈과 미래의 설계가 통하는 여인

함께 있기만 해도
그저 좋은 여인
눈빛만 바라보아도
행복해지는 여인
손만 잡아도
설레는 고운 여인

한 잔의 차를 마시고
다시 만남을 기약하면
그날이 곧 다가오기를
무척이나 기다려지는 여인이 있다

그리움과

설렘과

기쁨과

사랑과 행복을 주는

다정다감한 여인이 있다

고마운 그대

꽃을 사랑하고
감성이 풍부하며
음악을 좋아하는
아름다운 그대

모든 것을
아우르며
조화롭게
만들어 가는
우아한 그대

눈과 귀를
즐겁게 해 주고
마음의 평온을
가져다주는
사랑하는 그대
고마워요

단 하나의 사랑

밤하늘의 무수한
빛나는 별들 중
단 하나의 유난히 반짝이는 별
나만의 별이 있어서
그 모든 별들을 바라보는 것이
행복한 거야

수많은 꽃들이 피어나도
단 하나의 그윽한 향기
영원한 나만이 맡을 수 있는
향기가 있기에
세상의 모든 꽃들이
피어나기를 기다리는 거야

사랑할 별이 있고
평생 가는 향기가 있기에
삶은 아름답게 가는 거야

동행

메마른 대지를
적시는 단비처럼
싱그러움 속에
그리움 그려 넣고

마냥 좋은 인연으로
삶의 향기로움으로
아름다운 인연이어라

마음속으로
흐르는 따스한 정
느낌만으로
눈빛만으로도
기쁨과 슬픔을 나누고

시간 속 기억을
채워 가는
수많은 사연들을
사랑의 향연을 만끽하며

그대 있으매
기쁨과 환희가
찬란하게 펼쳐지는 남은 삶을
목 놓아 노래하리라

그대의 향기로움

그대에게서
피어나는
진한 꽃 내음은
따스한 햇살처럼

살포시 다가와
내 가슴속으로
스며들어
그대의 사랑을 온몸으로
느끼게 합니다

그대의 앵두 같은
고운 입술에
아름다운 미소를 머금을 때
그대의 매혹의 눈망울을 바라보며

그대의 고운 미소에
내 마음도 따스한 봄 햇살로
그대의 사랑 속에
사로잡혀

내 마음 언제나
그대의 마음속에 내가 있어
행복의 문을 열어 주는 그대입니다

봄 햇살처럼 따스한 사람

봄 햇살만큼이나
따스한 사람이 있습니다

날마다 햇살처럼 날아와
내 가슴에 파고드는 사람이 있습니다

옷깃에 닿을 듯
살포시 스쳐 다가와
나의 가슴속에 머무는
내 입김 같은 사람이 있습니다

언제부터인가
마음 한쪽을 활짝 열어 놓고

날마다 심장처럼 끌어안고 사는
한 사람이 있습니다

그 사람은
사랑해서 참 좋은 사람입니다

가슴에 무한정 담아 둬도
세월이 흐를수록
진한 향으로
온몸을 감싸고 있습니다

맡을수록
그 향에 취해
진한 그리움 같은 사람입니다

그래서
오늘도 나는 그 사람을 가슴에 깊이 넣습니다

사랑해서 참 좋은 따스한 사람을
한 번 더 내 안에 소중히 넣어 봅니다

한 잔의 차를 마시며

그대와 석양에 물든
카페에서 마시는
차향 속에는
사랑의 설렘이 일어나고

갈색 나뭇잎과
한 조각의 바닷가 풍경이 어우러진 찻잔에
그대를 느끼며 사랑을 마신다

잔잔한 시간 속에
하나둘씩 얼굴을 드러내는 별들의 시선에서
따스한 사랑의 온기를

그대는 어느덧 나를 마셔 버렸고

내 영혼이 스며들듯
고요한 찻잔의 뜨거운 열정에 아름다운 미소로
진실의 화답을 영원히 보낸다

행복은 늘 함께

겨울의 끝자락
불어오는 서해 바람에
몸을 맡기면서

어느 소도시의 경천4길
오래된 철길을
그대와 함께 머리카락 휘날리며
다정한 캐리커처를 화가에게 맡기고

사랑의 하모니를
아름답게 와인 한 잔에
노래하고
춤추는 촛불의 불빛에
영원히 하나가 되는
맹세의 세리머니를
연주하여라

그대가 봄

어느덧
봄이 온 줄 알고

분홍 꽃
노랑 꽃
하얀 꽃
꽃망울을
터트리고 있구나

머지않아
화려한 꽃의 잔치에
아름답게
그 자태로 꽃을 피울 때

두꺼운 외투를
벗어 던져 버리고
가벼운 셔츠로
그댈
만나러 가야지

오늘도
그대 생각에
맑고 파아란 하늘을
바라본다

그대는 누구십니까?

비가 내리는데
빗속에서 나에게 우산을 씌워 주는
그대는 누구십니까

차를 마시는데
조용히 다가와
속삭이는
그대는 누구십니까

오솔길의
낙엽을 밟는데
소리 없이 다가와
손잡아 주는
그대는 누구십니까

그윽한 꽃밭을 걷고 있는데
향기로운 꽃다발을
가슴에 안겨 주는
그대는 누구십니까

진정 내 마음의 주인공인데
더 그리운
그대는 누구십니까
바로

나의 느낌이 온전히 가는
그대입니다

봄비

살갑게 고운 비
내려오시네

꿈속에서도
그리운 그대
얼어붙은
대지 위를
살포시 적셔 주며
단잠을 깨우고 있네

촉촉이
내리는 빗방울에
움터 오는
새싹들이 앞다투어
솟아나고
멀리서 송아지의 기지개 소리에

매화꽃이 방긋하며
미소 짓고 있네

능소화 바람에

익어 가는 3월의 봄기운에
한낮의 따스한 햇살 온몸으로 받아

섬섬옥수의 가냘픈
줄기 따라
붉은 색깔을 뿌리듯이
날렵하게
그 자태를 보여 주고 있구나

불어오는 하늬바람에
꽃잎은 미소를 짓고
달콤한 꽃술 활짝 열어
은은한 향기를 발산하는
몽르베의
향연이 절정을 이룬다

봄의 설렘

봄 향기
봄 내음의 간지러움에
홀라당 넘어가네

하이얀 목련꽃의 흐드러짐에
어깨춤을 추며

그대의 살랑이는 치맛자락에
살포시 손잡고
볼그레한 마음을 흔들어 놓는다

꽃잎은 바람에 휘날리며
긴 꽃길을 만들어
그대의 앙증스러운 미소에 손짓하네

아름다운 그대의 모습에
화려한 꽃의 잔치가 한껏 어우러져
봄을 설레게 한다

봄꽃의 향연

따스한 봄기운에
봄바람 살랑이는

꽃잎들의 합창 소리

앞다퉈
힘차게 기지개 켜는
하얀, 분홍, 노오랑 색채를 뿌리고
향긋함이 넘치면서

사랑의 하모니를
마음껏 노래하리라

사랑의 춤

그대에게
황홀한
사랑의 꽃 피우리라

그대에게
향기로운
한 송이 꽃으로 빛나리라

그대에게
봄비 되어
온몸을 적셔 주리라

그대에게
한 마리 파랑새 되어
춤추어 찾아가리라

그대에게
큰 나무가 되어
쉬게 하리라

그대에게
이 세상 마지막 날까지
영원한 길동무 되리라

봄비가 내리면

봄비가 내리면
찬비 사이로 환한 미소와
그윽한 향기가 묻어나는
당신이 내 마음속에 내려앉네요

봄비가 내리면
무한대로 그리움이
추억이 머무는 곳에
함께 손잡고 걸을 수 있음에 감사합니다

봄비가 내리면
마음의 문을 활짝 열고
세상의 모든 시름을 잊고
술 한 잔에 마음의 교감을 하는 당신이 좋습니다

봄비가 내리면
고통과 슬픔과 아픔들이
쏟아지는 빗물에 말끔히 씻겨 가고
가슴에 행복을 안겨 줄 수 있는 당신이 좋습니다

봄비가 내리면

삶이 힘들고 황량한 험난한 길에도

당신이 함께 있으면 진정 기쁘고 행복합니다

봄! 넌 나의 꽃

봄!
꽃이 핀다
내 마음에
화사한 네가 핀다

앙증맞은 귀여운 꽃망울
참 이쁘다

봄!
넌 나의 꽃이 되었다

넌
나의 봄꽃
넌 나의 진한 설렘이다

스치는 인연의
변치 않는 향기로
넌
나의 영원한 꽃이다

차 한 잔의 향기에

따스한 아침 공기의
싱그러운 아침
눈부시게 창문을 두드리는 햇살에
그윽한 차 한 잔 속에
여명이 밝아 오네

입 안에 퍼지는
꽃차의 향기로움에
바람에 일렁이는 버드나무도
차분하게 음미하고 있네

파아란 하늘에
솜뭉치 뭉게구름이
유유자적 수영할 때
소박한 꿈으로
하루를 준비하는 이 시간

미소 짓는 하루 속에
행운 가득한 평화로움
차 한 잔에
향기로운 아침을 열어 가네

나의 사랑

나는
당신을 눈이 아닌
가슴으로 봅니다

눈으로
보는 것이 아니라
눈을 감아도
당신의 얼굴이 잘 보입니다

나는 당신을
안아서 느끼는 것이 아니라
가슴으로 느낍니다

함께 있지 않아도
항상 느끼고 있습니다

사랑의 표현을 안 해도
그냥 나는 당신을 사랑합니다

비 내리는 어느 봄날

비 오는 북한강의
연둣빛 물결 타고
차 한 잔의 여유를 가져 보네

마음에 씨앗 하나
그리움을 키워 가고
상자포리의 가든

내리는 봄비를 바라보면서
조용히 불멍에 흠뻑 젖어 보네

올드 팝송의 노랫말과
와인 한 잔에
가슴에 향기 가득한 영산홍을
예쁘게 가꾸어 가려 하네

사랑꽃

그대를 위한
한 떨기 사랑꽃

비바람이 세차게
몰아쳐도
폭풍우가 흔들어
나를 흠뻑 적셔도

잠시 흔들리고
곧장 바로 서는
잠시 젖어도
바로 마르는

그대 화사한 얼굴에
미소 띠며 바라보면서
그대의 따스한 손길을
간절히 기다리는
그대를 위한 사랑꽃으로
살아가련다

사랑을 싣고

백합이 곱게 핀
정원에 홀로 앉아
다소곳이 수줍게
미소 띤 그대의 모습이
참 아름다워

고결한 자태의
그대 모습
살며시 꺼내 보며
선걸음에 달려가
입맞춤한 연분홍 입술

풍진세상
미련 없이 떨쳐 버리고
환하게 웃음 지으며
님에게로 달려간다
사랑의 마음을 가득 싣고

긴 여정

화살 같은 하루의
길게 느껴지는 시간

어느덧 까만 밤
삶을 얘기하건만
타인 몫이라 여겼네

생명력 활력으로 거리를 나서 보니
돌담에서 반겨 주던 야생화가
빈 곳간 보지도 말고
당당히 살라 하네

길고 긴 삶의 여정을
환한 눈빛으로 밝히고
알콩달콩하며 이쁜 삶
우리 함께 가꾸면서

황혼길 불태우며
영원토록 사랑하리라

고마운 당신

온유하고
순수하고
꽃을 무지 좋아하고
지적이고
감성이 풍부한 당신

삶을 조화롭게
이쁘게 꾸며 가며
모든 것을 아우르는
아름다운 당신

마음의 평화를
눈을 눈부시게
귀를 즐겁게
입가에 미소를 짓게 해 주는
고품격의 당신을
존경하고 사랑합니다

하나의 사랑 걸어 놓고

그리운 그대를 따라
보고픈 가슴을 열어 보세요

아지랑이 피어나는
물안개로 꼬옥 안아 보는 소박한 행복

설렘의 기다림을
손 모아 그대 이름을
부르고 있어요

내 가슴 따스한 손길로 어루만져 주고
간절한 소망으로 토닥여 주는
기쁨의 노래를 불러요

눈 감고 가슴을 모아도
더 애타게 스며드는 포옹

오늘은

살포시

하나의 예쁜 사랑

하얀 구름 위에 걸어 놓고

가슴에 담아 놓은 말을 보냅니다

상쾌한 하루

따스한 햇살이
환하게 미소 짓는 아침

앞마당의 꽃나무들도
기분 좋은 하루를 향해
두 팔 벌려 반겨 주고

실록의 우거짐에
가슴이 설렌다

해당화의 붉은 색채를
화사하게 발하고
장미의 기지개를
영롱한 아침 이슬로 흔들며
상쾌한 여명을 열어 본다

사랑의 눈

사랑의 눈으로
마음을 열면
세상은 더 넓고 아름다워요

마음의 문을 닫으면
세상은 어둡고
모든 것을 닫아 버려요

내가 마음의 문을 활짝 열고
세상으로 나아가면

세상은 내게 다가와
행복의 입맞춤으로
오월 장미의 축제에
초대하네요

인생은 연주하는 음악

저마다 시기와 기간이 있듯이
인생에는 수많은 갈피들이 있어요

인생의 한 순간이 접하는
그 갈피 사이사이를 세월이라 하죠

살아갈 날보다
살아온 날이 많아지면서부터
그 갈피들은 하나의 음악이 되네요

자신만이
그 인생의 음악을 들을 무렵
얼마나 소중한 것을 얼마나 많은 것을
잃어버리고 살았는지 알게 되죠

가끔씩 그 추억의 갈피들이 연주하는 음악을 들으면서
가슴이 뭉클해지고 코끝이 찡해지는 것은
살아온 날들에 회한일지 모르죠

사계절의 갈피에서 꽃이 피고 지고
인생의 갈피에서도 후회와 연민과 반성이
행복의 나래를 펼치게 되네요

먼 훗날 인생이 연주하는 음악을
후회 없이 들을 수 있는 인생을 살련다

봄 향기

봄 향기 벗을 삼아
당신을 마중 가는 길에
붉은 장미의 향기에 취해
날개 달린 발걸음은
조용히 다가와
미소 짓네

봄마다
즐겨 찾던
장미꽃 핀 그 골목에

꽃들의 향연에
입맞춤에
바빠진 손놀림은
은은하게 속삭여 본다
당신을 사랑한다고

봄의 미소

마른 대지를
깨운 음절마다

생기를 불어넣은
온기의 생명력

오롯이
온몸을 승화시켜

아지랑이
나풀나풀 몸짓하는

마른 가지에
빠알간 미소가

수줍은 듯
꽃잎을 터뜨리네

푸르름이여

흐르는 것은 물만 아니다
6월 숲속의 옹달샘은
내 추억이 흐른다

작열하는 태양 빛에
빛나는 짙은 이파리들이
합창하는 노랫소리가
푸르름을 찬양한다

시원한 바람 소리에
나뭇가지 사이로
새들이 손짓하며
파아란 하늘로
솟구쳐 올라가는
푸르름의 환희이다

당신의 향기

당신이 너무 그립다고 말하면
당신의 여린 마음 아파할까
내 가슴속에 묻어 두었네

당신이 보고 싶다고 말하면
당신이 눈물을 흘릴까
내 마음속에 남겨 두었네

언제나 내 곁에 있는 당신
그리움만으로도 나는 당신의 향기를 맡는다

내가 당신을 향한 아름다운 마음 하나
가질 수 있다면 그것이 행복이고

당신을 생각할 때마다
내 가슴속에 일곱 색깔의 무지개가 뜬다

우리들의 만남이 행복이라는 열매로 승화되길
오늘도 조용히 기도드린다

마음으로

나뭇가지 사이로
구름 사이로
자유롭게 불어오는 바람이라도
비집고 들어올 수 없는
마음과 마음 사이 거리는
믿음과 진실에 있다

비록 멀리 있어도
믿음과 진솔한 마음은
수많은 낮과 밤을 견디는
추억의 책갈피와 힘이 된다

새벽녘 홀로 듣는 빗방울 소리에도
따스한 한낮의 햇살에도
조용한 한밤의 별빛의 속삭임에도
포근하고 은은한 그대의 안부가 있다

유월의 향기

유월의 파아란
뭉게구름이 피어오른다

실록이 짙어져 가는
숲속의 바람 소리가
신나게 지나간다

한낮의 돌담 위로
능소화가 방긋 미소를
띠며 반갑게 맞아 주고 있다

유월의 편지지에
못다 한 사연들을
적어 가며
출렁이는 파도 소리에
귀 기울여 본다

유월의 향기에 취해 보는
찬가에

별들의 속삭임

6월의 반짝이는 별빛이
어둠을 가르며
내려와 정원을 거닐고 있네

아름다운 별들의
다정한 속삭임에
지나가는 바람이 귀를 쫑긋거리네

설레는 마음을
은하수 강물에 띄워
별들의 파티에 한바탕 어우러지고 싶네

금빛 찬란한
달빛이 기울고 새벽이 다가오면
별들은 내일을 기약하며 꿈속으로 여행을 떠나네

당신의 여름

능소화 활짝 피어나는
몽르베의 다소곳
수줍게
미소 짓던 당신 모습 아름다워

순수한 당신 모습
조용히 꺼내 보며
선걸음으로 달려가
입맞춤한 분홍 입술

세상만사
무거운 짐 던지고
환하게 미소 지으며
당신에게 뛰어간다
향기로운 사랑을 가득 담고

비 갣 시원한 아침

이파리에
알알이 맺힌
아침 햇살의
영롱한 이슬방울 비추고

꽃잎을
스치는
바람의 향기에 취해 본다

실록의
우거짐에
싱그러운 햇살이
미소 지으며

합창하는
파랑새의 날갯짓에
뭉게구름 속으로
모든 슬픔을 날려 버린다

삶의 기차

차창 밖으로
보이는 들녘과 산, 하늘
언덕과 강물이 흘러가듯
우리의 삶도 흘러가는 것을

기다란 기차는
기적을 울리면서
길게 말하죠

행복과 근심
사랑과 미움
기쁨과 슬픔
희망과 고통

다 흘러가는 것
마음을 비우라고
소리쳐 기적을 울리네요

밤하늘의 별

지친 삶의 한 중앙에 서서
쓰러지는 시간 헤아리며
하루의 마지막 갈피를 접는다

머리 들어
바라본 하늘가
무수한 별들 속에서
당신의 얼굴이 미소 짓고 있다

젊었을 때 봤던
별빛 빛나는 하늘이
오늘 밤하늘은
회색빛 이슬이다

뒤척이는 세월에
이마엔 주름 늘어나고
한숨으로 써 내려간 메모장엔
작은 욕심을 버리지 못한 후회를

오늘 밤

아끼고 소중한 갈망

하늘의 별을 보며

당신을 한없이 그리워하련다

꽃보다 아름다운 그대

꿈과 따스함을 가진
그대는 꽃보다 아름답습니다

인격과 배려를 지닌
그대는 꽃보다 아름답습니다

우아함과 지성을 가진
그대는 꽃보다 아름답습니다

고품격과 향기를 지닌
그대는 꽃보다 아름답습니다

미움보다는 용서를
순수함과 맑은 영혼을 가진
그대는 진정 꽃보다 아름답습니다

매혹과 열정을 가진
그대는 진정 꽃보다 아름답습니다

그대여

그대 사랑

바람 속에
수없이 세어 봐도
꽃을 보면 떠오르는 그대

온종일
삶의 활력이 되는 그대
하늬바람 타고
오신 그대 내 사랑이어라

그리움
설렘
수없는 되뇜에
단단해진 그대 이름

온종일
삶의 정원에
따스한 햇살을 비춰 주는 그대

꽃향기에 취해
그리움을 더하는
그대는 사랑이어라

그대의 향기

실바람을 타고
그대의 은은한 향기에

밝아 오는
상쾌한 아침 햇살처럼
내 가슴속으로 파고들어 와
그대의 사랑을 느끼네요

그대의 분홍빛 고운 입술에
아름다운 미소가 퍼질 때
그대를 바라보며

그대의 잔잔한 미소에
내 마음도
그대의 따스한 사랑의 온기에
하나가 되네요

내 마음 언제나
그대의 마음속에
내가 있어 지고지순한
사랑의 행복을 펼치고 있네

창문과 거울

창문을 열어 보면
정신없이 움직이는 인간의 군상들

거울을 바라보면
내 모습이 있네요

거울 속에 있는
또 하나의 모습이
바로 그대입니다

거울에 비친 내 눈동자에
영원토록 그대 모습으로 가득 차 있네요

7월의 중순에

짙어져 가는
한여름의 중앙에서
진초록 초목 가지를 흔들며
바람이 시를 쓰고

흐르는 강물 위로
비를 뿌리며
구름이 시를 쓰고

새벽녘의 이슬방울들이
영롱한 자태를
아침 햇살에 뽐내며 시를 쓰고

인생의 굴곡진 삶이
날마다
추억의 한 페이지를
만들며
시를 쓴다

커피 한 잔에

가슴에 묻어 둔
감춰 온 말을 하고 싶은
한 사람이 꼭 있었으면 좋겠습니다

미래를 얘기하며
꿈에 젖어 마냥 행복해하는 사람

험한 세상을
굽이마다
힘들고 지쳐 가지만

어느 카페의
향긋한 커피 한 잔에
마음을 알아주는
단 한 사람

굳이 인연의 줄을
묶지 않아도
찻잔이 식어 갈 무렵
따스한 눈길로
미소 짓는 당신이 참 아름답습니다

사랑꽃 한 송이

이 세상에
그대가 없으면
온통 빈 공간뿐이네

우아하고
기품있고
품격 있는
그 모습
품에 안고 싶구나

해님도
달님도
별님과
그대를 보고
한눈에 반하여
사랑꽃 노래하네

사랑하는 당신에게

당신은
나에게 한없이
사랑과 행복
기쁨과 모든 것을
내주었어요

난
당신에게
아무것도 해준 것이 없어서
무한히 미안하고 부끄럽네요

그래서
당신에게
이 세상에서 단 하나밖에 없는
내 마음을 드립니다
사랑하는 당신에게

여름비

쏟아지는
빗줄기를 창가에
기대어

깊은 상념의 세계를
펼쳐 보네

비 내리는 날이면
그대는 비가 되고
나는 그대의 우산이
될 거예요

비 그친 날이면
그대는 태양이 되고
나는 쉬어 가는
그늘이 될 거예요

실록이 우거지는 7월의 중순에

카페 옆 계곡 물소리

7월의 어느 카페에서
주스 한 잔에
푸르름이 익어 간다

옥수수 알알이
여름 햇살에 반짝이고
카페의 피아노 반주 음악에
여유로움을 만끽한다

파아란 하늘에
하이얀 뭉게구름
두둥실 춤을 추고
시원하게 흐르는 계곡의
물소리에
사랑의 행복감을
노래한다

사랑의 불꽃

피 끓고
꽃피는 청춘이라도

사랑에 흠뻑 빠져들지
않으면
청춘이 아니리라

석양에
노을 지는
장년일지라도

사랑의 뜨거운 정열을
품고 있으면
그게 바로 상큼한 청춘이리라

청춘은
세월의 흐름도
육체의 나이테가 아니라

가슴속에
사랑의 뜨거운 불꽃을
안고 있음이라

사랑꽃 그대

어느 순간
온통 반해
내 가슴 깊은 곳에
피어나는
아름다운 꽃 한 송이

그대 품에
사랑꽃
정성 담아 사랑비 뿌리리라

매 순간
설레는 마음
그대 품에
사랑꽃
내 사랑 아낌없이 뿌려
영원한 꽃으로 함께하리라

바람을 타고 그대 곁으로

훨훨
날아서
사랑의 향기
꽃바람이 그대 곁으로 간다

살랑이는
꽃바람에
환한 미소로
그대 곁으로 간다

당신의
사랑
영원하도록
사랑 바람 그대 곁으로 간다

당신 곁 내 사랑

당신 힘들 때
당신 슬플 때
당신 외로울 때
언제나 그 자리에
내가 있다

당신 힘들 때
저 푸른 바다를 바라보고
당신 슬플 때
저 꽃들의 만찬을 바라보고

당신 외로울 때
저 수많은 밤하늘의 별들을 바라보고
내 사랑을 바람에 가득 실어
허전한 마음을 씻겨 주리다

힘들 때
슬플 때
외로울 때
내 사랑의 묘약으로
말끔히 치유해 주리다

오월의 장미

당신이
봄꽃을 기다리기에
나도 그냥
따라갑니다

당신이
꽃을 너무나
사랑하기에
나도 그냥
좋아합니다

꽃 보고
환하게 미소 짓는
당신의 아름다움에
오월의 장미를
눈물 나게 기다립니다

행복한 만남

수많은 복 중에
최고의 복은
행복이요

변함없는 마음
소망 있는 마음
한결같은 믿음으로

이 세상 마치는 그날까지
온통 한 사람만을 지키며
그리워하며

한 몸
한마음으로
하나의 길을 떠나는
하나의 만남이
진정한 행복이요

사랑하는 그대

사랑하는 사람이
천이면
그중 한 사람은
당신입니다

사랑하는 사람이
백이면
그중 한 사람은
당신입니다

사랑하는 사람이
열이면
그중 한 사람은
당신입니다

사랑하는 사람이
하나뿐이라면
바로 당신입니다

내가 사랑하는 사람이

없다면

당신이 없는 세상입니다

행복을 담을 수 있는 그릇

가진 것이 부족해도
행복한 사람이 있습니다

김치 한 조각으로 밥 한 끼
맛나게 식사하고
허름한 옷을 입어도 빛이 나고

낡은 시집 한 권을 가졌더라도
위대한 영혼을 가진 사람이 있습니다

행복은 결코 멀리 있지 않습니다
바로 마음에서 생겨납니다

생활에 충실하고 성실한 사람만이
행복을 누릴 수 있습니다

욕심과 집착을 버리고
행복을 찾기 위해
소매를 걷지 말고
무엇보다도 먼저
마음속 허욕을 버린다면

그만큼 행복을 담을 수 있는 그릇은 커집니다

봄소식

봄에 피어나는 화려한 꽃의 향연
내 마음에 아름다운 꽃으로 피어나서
환한 미소로
달콤한 사랑으로
다가왔네요

싱그러움이 묻어나는
은은한 향기
내 사랑 축복해 주는
교향곡같이 기쁨을 노래하네요

꽃잎에 뿌려지는
그리움
별빛처럼 찬란하게 빛나고
달빛처럼 포근한 음성

보드라운 미소를 머금고
조용히 눈 감아도
간절함이 쌓여 가는 그대
봄은 그렇게 그대로
꽃길을 내어 주고 있네

당신을 위한 나

안개 자욱한 창가에 앉아
시리도록 스며드는 계곡물 소리

총총한 별빛에
아른거리는 맑은 눈망울을 그리워하며

깊어 가는 밤의 고요함에
손 모아 간절한 기도 속에

인고의 깊은 시름을 털어 놓고 봇짐 하나 둘러메고

어느 하늘 밑 흐드러지게 피어나는 매화꽃밭에
촛불 하나 켜 노래 부르네

차운 밤 순수함의 절정
살포시 오시는 당신을 위해 하얀 커튼을 드리우며
환한 미소로 맞이하련다

그대가 있어

한 편의 영화를 보면
울 둘의 사랑 얘기가 넘쳐 나고

분위기 좋은 카페에서 차 한 잔을 마시면
그대가 환한 미소로 다가와 손잡아 주며 입맞춤해 주며
행복의 강변이 넘실거린다

함께 강변을 걷는 길에
움터 오는 새싹들의 웃음소리와
석양빛의 반짝이는 물결 속에
국화 향기가 퍼지는 머릿결에서
순수 무궁한 사랑의 향기에 영원히 취하고 싶다

영원한 내 사랑

따스한 향기로 다가와
살랑이는 바람에 실려

아침의 영롱한 햇살에
빛나는 이슬방울처럼
순수하고 맑고 깨끗한
영혼의 내 사랑입니다

포근하게 다가와
달콤하게 속삭이며
하루의 문을 살포시 열어 주고

김도랑의 소망을
아름다운 꽃밭에
씨앗을 뿌려 주는
가냘픈 손마디에
그대 마음은 영원한 소망입니다

눈 뜨면
호수 같은 당신의 아름다운 눈동자에
사랑으로 눈짓하고

하루의 지친 몸을
다정하게 따뜻한 손길로
편안한 보금자리를 만들어 주는
당신은 최고의 내 사랑입니다

사랑하리오

이 넓은 세상에
당신입니다
사랑하리오

날마다
매 순간마다
그리움이 익어 가는
당신을
사랑하리오

소중한 시간
우리만의 울타리를
함께
만들어 가는
당신을 사랑하리오

정성을 모아
따뜻한 레몬차 한 잔에
당신을
사랑하리오

달콤한
초콜릿 한 조각에
당신을 사랑하리오

새싹이 움터 오는
화사한 이 계절에
라일락 향기를 가득 담아
가슴에 안기는 당신을
영원토록 사랑하리오

그대의 눈을 바라보며

그대의 맑은 눈을
바라보면
그대의 사랑이 보여

같은 곳을 바라보는 눈빛은
빛이 찬란해

하나로 향한 상념에는
오직 하나의 꽃을
만들어 가는 희망의 시간이지

그대의 눈빛과 입술은
그대의 품격 있는 한 사랑이
가득한 바닷물이 되어
나를 온통 휘감아 돌고 있네

사랑의 꽃밭

꽃의 화려한 잔치가
열리는 꽃밭이 되련다
내가 너의

그윽한 향기가
피어나는
바람이 불면

흘러 흘러
너의 가슴에 묻혀

그대의 영원한
꽃밭이 되련다

낙조의 추억

붉은 태양이
서서히 바다 끝자락으로 감추는 시간에

불어오는
바닷바람을 세차게 맞으면서

행복은 어느새
산꼭대기에 앉아서
가장 아름다운 미소로
맞이하네

이 넓은 세상에
단둘이 따뜻하게 손잡고
얼싸안으며

환하게 웃으면서
당신을 맘껏 노래하리라

눈송이

그대 마음 살포시
내 어깨에 기대면
품위 있게 내리는 저 눈송이처럼
내 마음에 소복이 행복감이 충만되어 가고

내 깊은 가슴에
피어오르는
그대 사랑의 향기로운 자태에
하얀 뭉게구름 되어
아름다운 그대 얼굴을 그립니다

끝없는 사랑

하늘에는
따스한 햇살의 사랑으로
땅에는
향기로운 꽃들의 향연으로
기쁨을 만끽하며
살아가는 삶의 여정을

살랑이는 봄바람결의
설렘에
잔잔한 계곡 물소리의
소곤거림에
종달새의 청아한 울음소리에
잠시 쉬어 가 본다

당신과
마주한 눈빛이
급히 타오르지 않고
봄이 오면
천천히 새싹이 움터 오고

여름이 오면

실록이 우거지고

가을이 오면

울긋불긋 오색으로 물들고

겨울이 오면

하얀 눈이 소복이 쌓여 가는

따스한 사랑이기를

사랑하며 사는 세상

나는 당신이 되고 당신은 내가 되는
아름다운 세상을 만들겠습니다

숨기고 덮어야 하는 부끄러움이 하나 없는
그런 맑은 세상 사람 속에서
닫힌 문 없도록 하겠습니다

혹여 마음의 문을 닫더라도
담장넝쿨 장미 휘돌아 가는 꽃문을 만들어
누구나 그 향기에 취하게 하고 싶습니다

모두가 귀한 생명 사랑받고 살아야 하기에
서로를 감싸 주고 이해하고 토닥거리며 사는
세상을 만들고 싶습니다

가졌다고 교만하지 말고
없다고 주눅 들지 않는
모두가 행복한 세상이 되길

내 마음 열면 하늘 열리고

내 마음 열면 그대 마음 닿아

함께 행복해지는

따스한 촛불 같은 사랑을 하고 싶습니다

그리움을 커피 한 잔에

시원한 오늘 아침
어김없이 당신이 보고 싶어지네요

당신 보고파
나도 모르게
진한 커피 한 잔을 마주합니다

커피 한 잔 속에 아른거리는
당신의 얼굴
환한 미소가 더욱 그리워집니다

오늘따라 더 달달함은
당신의 그리움을
듬뿍 담아 넣어 커피를 저었나 봅니다

지금 이 시간
오랫동안 나 혼자만의 향기를
음미하고 싶은 이 시간

아마도 당신과 함께라면

영원히 커피를 마시며

무의도의 카페에서

당신 생각에 젖어 들고 싶습니다

그대가 있기에

새벽 공기를 헤치며
하루의 시작을
기도와 감사의 마음으로

하루하루를
행복과
건강한 마음으로
힘차게 함께 살아갈 수 있음에
무척 기쁨이 넘쳐

비바람에 젖어
흔들려도
고운 꽃잎처럼

고통의 삶 속에서도
따스한 미소를 머금을 수 있는
품격과 향기로운 사랑
그대 있어 행복의 나래를 펼친다

눈물과 이슬

꽃의 최고의 아름다움은
밤새 이슬방울을 머금을 때다

사람의 눈은 최고의 아름다움은
영롱한 눈물방울이 맺혀 있을 때다

이슬방울을 머금어 더 아름답고
눈물방울이 떨어져서 영혼의 순수함이 더해진다

살아가다가
가끔씩 호숫가에 맺혀 떨어지는 눈물 한 방울은
보석보다 더 고귀하다

눈뜨는 사랑

하얀 설야에
생긋 웃는 꽃 시를
활짝 펼쳐 놓고

온통
사랑받고
사랑을 주고 싶은

붉은 장밋빛
그대 마음을
만나

하얗게
백설 꽃잎으로
은빛 언어 밀고 당길 때

마지막
내게 부쳐 온
사랑의 메시지

소리 없이
첫눈 내리듯
눈뜨는 사랑이여

한 줄의 시
꽃잎에 담아
봄을 기다리네

겨울이 지나가는 창가에

어느 누가
순백의 하이얀 꽃을 피우고 있을까

하얀 세상에 하얀 눈송이 곱게 내리던 날
그 님이 찾아왔다

세찬 바람이 불어도 좋아
구름이 뭉게뭉게 피어나고
깊은 호숫가의 눈물이 흘러도 좋아

그 님과 잡은 손
따스한 온기가 온몸에 스며들어 내 마음은
온유와 향기로운 동백꽃으로 피어나리

가을 노래

가을엔 물이 되고 싶어요
소리를 내면 비어 오는
사랑한다는 말을 흐르며 물이 되고 싶어요

가을엔 바람이고 되고 싶어요
스치는 풀잎의 향을 느끼면서
깔깔대는 웃음에 연한 바람으로 지나가고 싶어요

가을엔 귀뚜라미가 되고 싶어요
달빛과 별빛을 등에 업고
목 놓아 목청을 울어 대는 숨은 벌레로 지내고 싶어요

가을엔 대추가 되고 싶어요
가지마다 알알이 맺혀 있는 그리움을
당신의 것으로 바쳐 드리는
사랑을 먹은 진솔의 열매가 되고 싶어요

중년의 가을

문득 하늘을 보니
참 많은 가을 하늘을 보아 왔네요

열정과 정렬로 익어 가는 가을도 지나왔고
설익은 가을의 끄나풀을 잡고 아쉬워하기도 하고

서러운 날은 가을도 함께 울어 주고
한없이 기쁠 때는 가을도 같이 부둥켜안고 기뻐해 주었네요

이제는 굳이 말하지 않아도 설명과 이해를 안 해도
서로 다른 이야기도 제대로 알아보는 찬란한 중년의 가을이
되었네요

붉은 노을

저녁노을 곱게 물든 산책길을
붉은 태양과 다정하게
손잡고 거닐던 백운호수

사랑과 기쁨은
어느새 산꼭지에 앉아서
무한히 반갑게 얼싸안고 있네

아름다운 세상

가을이 참 좋다
나무들이 물들어 가고
시원한 바람에 옷깃을 여미고
따뜻한 햇살에 내 마음 담는다

총총거리는 발자국들
많이 바쁜가 보다
세상의 시름을
말끔하게 시원한 바람에 실려 보낸다

들판엔 형형색색 오곡백과
아름다운 세상
이젠 앞만 보고 넓은 꽃길을
맘껏 외치며 나아가리라

설산

서릿발 선 새벽의 산은
새하얀 서리꽃이 아름다워요

눈을 비비면서
날갯짓하는
종달새의 지지귐에
마음이 맑아지네요

눈 쌓인 낙엽에
서리꽃 덮어져서
포근하게 설산을 노래하네요

설경

반짝이는 눈밭을
걷노라면
상고대가 활짝 핀

장관이 펼쳐지는 것이
진정으로 행복이라네

눈부신 설경이 반겨 주니
휑한 눈빛은 어느덧 사라지고

고뇌는 멀리 던져 버리고
사랑꽃이 두 팔 벌려 피어나리라

꽃으로 피어나리

흐드러지게
온갖 꽃은 제멋을
아름답게 뽐내고

향기를 바람에 실어
여인네의 코끝을 스쳐
들꽃보다 화려한 4월을
노래하네

다가오는 장미의 향연을
기다리며
흐르는 시간의 물줄기를
쓰담고 있는
그대를 갈망하며
한 떨기 꽃으로 피어나리라

행복의 문

작열하는
저 태양을
응시하면 살자

그대는
그림자를 찾아볼 수 없으며
해바라기처럼

고개를 높이 들고
세상을 의연하게
정면으로 바라보자

나는 귀와 눈을 잠시 빼앗겼지만
깊은 맑은 영혼을 가지고 있기에
모든 것을 안고 있다

고난의 길이 없으면
진정한 행복은 없다

진정한 아름다움은
내면의 심성에서 피어난다

행복의 문은
서로의 가슴을 보담아 주고 쓰담아 줄 때
활짝 열어 준다

봄의 설렘 2

불어오는 따스한
봄바람의 속삭임에
취해 본다

노오랑, 연분홍, 하얀 꽃잎이 어우러져
어깨춤을 춘다

매혹의 여인네 살랑이는 치맛자락을 스치며
볼그레한 얼굴의
마음을 흔들어 놓는다

하늘거리는 꽃잎의
달콤한 손짓에
미소를 띠며

화려한 꽃의 향연에
초대되어
설레는 마음으로 나비와 함께 날아오른다

내리는 봄비

마른 대지 위에
단비가 내린다

기다리던 비가 내리면
나는 깨닫는다

세상 풍진이 말끔히 씻겨 내리는 것을

가는 세월에 쌓인 먼지같이 살아온 날에 흔적들이
하나둘
벗겨지는 빗줄기 소리

내 가슴에 잠겨 오는 빗방울을 그리운 날들이
입을 벌려 술 마시듯 잘도 마신다

창문 틈을 비집고 들어오는 빗소리
비워 놓은 마음 잡아 흔들면
가슴에 고인 빗물 훔쳐 낸다

꽃바람

보이지 않아도
설레는
꽃의 춤사위에
볼 수는 없지만
가슴이 설레는 것이
사람의 마음

흔들려도
소유할 수 없는 것이
진솔한 사랑

꽃길을 걸어 걸어 돌아보는 건
때늦은 후회의 쓴잔

떠난 후의 뒤안길은
꽃바람의 흔적
머물고 간 뒤의 잔상은
깊어 가는 진한 그리움

걷다가 지긋이 눈 감아 보니
생각나는 한 사람
지금까지 보이지 않았던
너만의 꽃바람 향기였다

아름다운 인생

혼자 가는 길은
언제나 외로운 삶

수많은 만남으로
다시 태어나고
성숙되고
행복을 알게 된다

음악에 젖어 들고
책 속에 빠져들고
산과 바다를 찾아 떠나고
신께 기도하며
삶에 축복을 기원한다

생각이 비슷하고
취향이 같고
인생의 진솔함이 묻어나고
편안한 대화를 나눌 수 있는 사람과의
선택받은 인연으로
행복의 삶을 떠난다

영원한 내 사랑 2

순수한 영혼으로
맑고 청순한 꽃향기로
다가와
따스한 바람결에 휘날리고
영롱한 빛을 발하는 아침 이슬처럼
그대의 영혼은 사랑이네

아름다운 정원을 가꾸어
달콤하게 속삭이는
그대의 마음은 사랑의 표상이네

눈을 뜨면 바라보고
느낄 수 있는 포근한 사랑으로 어루만져 주고
하루의 지친 몸뚱어리를
다정하게 편안히
따스한 보금자리를 내어 주는
그대는 진정한 내 사랑이어라

가을 마음

내 인생의
사계절과 같은
보배로운 그대에게

무한대로
사랑을 줄게

풍성한 이 가을에
행복한 우리 사랑이 되자

겨울의 길목

우수수 떨어지는
색동 잎을 입고 마지막 인사하는 단풍잎

나목으로
앙상한 나뭇가지
들국화 향기는 어디로

겨울이
문턱에 이르니
노란 들국화 얼굴에
서리꽃 앉았네

새하얀 눈보라
세차게 불어올 때
살며시 잠든 들국화에
첫눈의 따뜻한 담요로
덮어 준다

눈이 내리네

소복이 쌓여 가는
들판에
그대와의
소망과 꿈을 그려 봅니다

하얀색으로
갈아입은 호숫가의
버드나무 가지의 흔들림에

그대와의
행복한 꿈을
눈사람으로 만듭니다

하얀 눈이
쉼 없이 뭉쳐 눈사람 되듯이
그대와의 사랑이
하나 되어
아름다운 사랑의 눈꽃으로
피어나리라